摩天大厦上的男孩

保羅・蒂斯
Paul Thiès

　　1958年生於法國的史特拉斯堡。他曾在西班牙、日本求學，16歲回到法國，先後在政治學院及醫學院攻讀，最後選擇了作家生涯。許多法國的出版社都出版過他的作品。

安德烈・朱亞爾
André Juillard

　　1948年生於法國巴黎。從工藝美術學校畢業後，便開始繪製歷史性題材的插圖。他現在為許多套畫册繪製插圖，和漫畫雜誌也有長期合作關係。作品曾獲得多項獎賞。

摩天大厦上的男孩

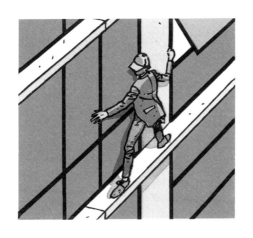

文庫出版

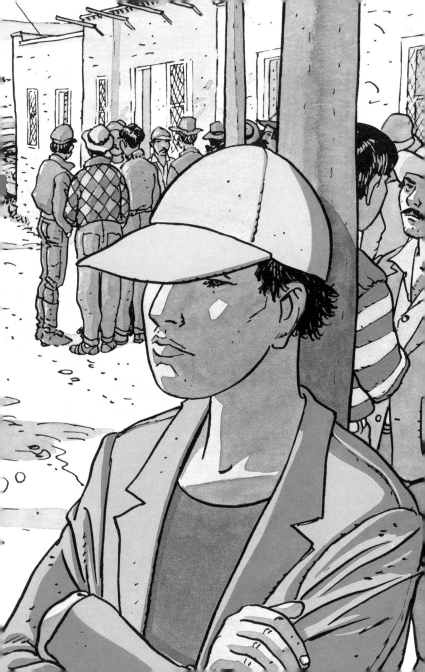

沉默寡言的少年

現在，杜恩德‧博伊快十六歲了。還記得二年前的某一天，天還沒亮他就起床了。他用溫水洗臉，但仍然睡意朦朧。周圍已漸漸聽到小孩子的叫嚷聲、家庭主婦們刺耳的笑聲，和上班族無精打采的抱怨聲，大樓走廊裡同時也響起了他們沉重的腳步聲。

清晨五點的時候，他靠在一片老磚牆上，除了他以外，還有五、六十個男人都這麼等著。這裡有一些又破舊又髒的小卡車，但都還能行駛，卡車定

期把偷渡入境的工人送到城市裡的工廠工作。

　　他們透過種種不同的途徑進入美國，例如藏在汽車下面，在荒涼的地上匍匐前進，游過里奧格蘭德河，越過禁區的鐵絲網。通常得經過幾個禮拜，才能穿過墨西哥的邊境。

　　那時候，博伊剛滿十四歲，他換了一個新的名字。同鄉們對他說：「你別做夢了，在加州，你只能看見美國佬要你去洗的垃圾桶而已。」

　　剛開始時，他見到的並不是垃圾桶，但也沒比垃圾桶強多少，他每天在柳橙、檸檬、柚子的農地裡工作十二到十四個小時，天空永遠是湛藍、明亮的；幾十箱、幾十袋水果需要從一排排數不清的樹上摘下來，扛在肩上，從這一頭走到那一頭，再扛到汽車上去。

　　後來，他也在修車行做過工、在餐廳洗盤子、在工廠、鞋店的地下室、超級市場的倉庫裡打工。不論什麼工作他都做，即使是只有四分之一的工資，他也接受。

　　雖然，這樣幾乎等於做白工，可是他想，只要

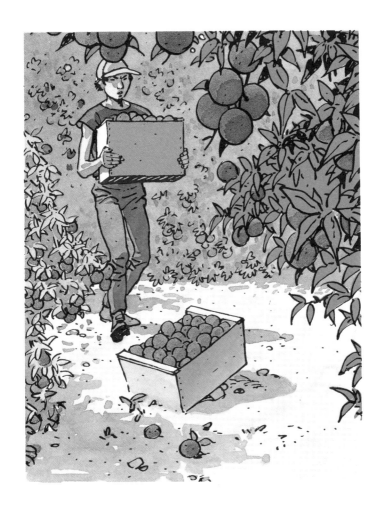

能付房租，不至於流落街頭，被警察逮到就行了。
有幾十個偷渡到加州的墨西哥人和波多黎各人，都

和他一樣,接受那種最低賤的工作,和海關人員、
聯邦警察及移民局的人玩捉迷藏的遊戲。

也就是在這段時間,博伊放棄他原來的名字。
他是在播放西班牙文的頻道中看鬥牛賽時,取了這
個名字。人們說一個傑出的鬥牛士都會有「魔火」
相助,身體中有一個精靈保護著,鬥牛士便能戰勝
恐懼,抓住機會力拼到底。於是,這個男孩就決定
放棄他原來的名字。那個舊名字不僅不會使人感興
趣,而且只能令他痛苦地想起在塵土遮天的墨西哥
村莊挨餓的日子。

於是他變成了「杜恩德・博伊」,他不知道自
己身體裡沉睡的精靈究竟像什麼,但是總有一天,
它會醒的。因為他喜歡速度、喜歡安靜、也喜歡陽
光。有一陣子,他還想縱身從三十層樓上跳下去,
讓自己失去幾個小時的記憶,在天地間飄浮。

目前的這份工作,是自從他來到美國以後,第
一次滿意的工作:不是洗垃圾桶……而是洗大廈的
玻璃窗。有時候,大樓有三十、四十、六十層,每

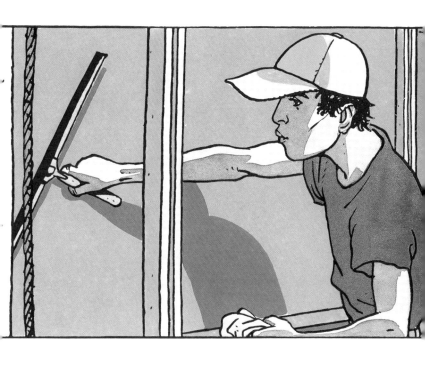

天清晨，他和其他伙伴都會擦拭這些大樓的玻璃窗，讓它閃閃發光。

他們通常會站在木頭和繩子做成的升降平台裡，帶著抹布、刷子和各種清潔劑，一層一層，慢慢地往上升，努力地擦拭辦公室，或者是豪華住家的玻璃窗。

博伊在上面好快樂，因為空間、太陽、天空和

風都屬於他。他一邊看著地面一邊微笑著,完全不知道恐懼、暈眩,甚至疲乏為何物。他可以一連工作好幾個小時而不用回到地面,因為在工作的時候,他可以慢慢地欣賞擠在街道上的那些可憐人、被人隨處丟棄的廢鐵、舊報紙,以及被拆得亂七八糟的汽車。

他覺得這城市太清潔,太富有了,以致失去了

靈魂。在他從前生長的村子裡，街道不僅狹窄，又七彎八拐；在難得的雨季裡，街上到處都是爛泥巴，每天總有光著屁股的小孩、爬滿蒼蠅的驢，披著鮮艷披巾的疲憊婦人、偷溜出來的雞，以及癩痢狗在街上溜來溜去。

　　但是在這座城裡，卻由那些筆直的、無盡頭、單調乏味的大馬路，交織成一個又一個直角棋盤。這些圖形彷彿正在嘲笑這位少年的微薄工資，以及他每天吃的那些淡而無味的食物；同時也好像在嘲笑那些黑頭髮、赤褐色皮膚的印第安人，以及那些相貌笨拙卻對墨西哥佬懷有戒心的行人。

　　然而，這裡的天空卻和他家鄉的一樣燦爛，不管暴風、下雨，或是秋天的霧，都會令他想起家鄉。博伊常常覺得現在的一切就像是在夢中，一切都是那樣的不真實。

　　有時候，博伊會透過大樓的縫隙瞭望遠方的大海。海水是不收費的，沙子也不值什麼錢。但是，博伊不喜歡海灘上熱鬧的人羣，他喜愛孤獨，因此不願意到海濱玩。

　　但是他知道總有一家一家的人們在那兒散步，父母親拿著零食，孩子們扛著救生圈，汽車裡塞滿了可口可樂和餐巾紙。

　　下午，學生們放學之後，也會一羣羣地來到這裡，笑嘻嘻地學著接吻和抽菸。

　　夜幕降臨後，通常都會有一些年輕人在沙灘上堆起營火，一邊唱歌一邊彈吉他。太陽下山後，海灘便成了一張巨大、溫暖的床，並不時被歌聲和笑聲劃破寧靜。

　　博伊寂寞地想著，那樣子就像他以前在村子裡
的教堂前，盼望老板給他兩、三小時的工作一樣。
而現在他在空中工作的姿勢，就和當年他在老家，
坐在貧瘠的紅土上玩耍時的姿勢一模一樣。

　　博伊在空中搖擺著，兩手濕濕的，眼睛裡充滿
了陽光。和他一起工作的人一點也不喜歡這個沉
默、奇怪的孩子，但他並不在乎，一心等著心中的
精靈甦醒，心中那把「魔火」熊熊燃燒起來，以便

早日離開那棟有著油膩走廊的大樓及精打細算的神氣老板們。

每當他在升降平台時,他就會把目光投向這個陌生的世界,有誰會關心一個深色皮膚、一頭亂髮的擦窗工人呢?

因此他盡情地看,沒有人會管他,有時他會看見光滑的辦公桌、電腦螢幕,以及高大、安靜的人們;雖然只有幾公分厚的玻璃把他和他們隔開,但他的遭遇卻只能讓他在貧困中浮沈不定。他想到村子裡和邊境的貧民窟中,那些正在挨餓的瘦弱孩子們,在他們的想像中,「美國」是那樣巨大、那樣美好。

玻璃窗內的人們有一套一套的起居室;有奇怪的人,過著奇怪的生活;有十分乾淨的金色頭髮。有時博伊真想打破一扇玻璃窗,離開他的升降平台,跨進去看一看,了解一下。

墨西哥人因為窮困,所以每家人幾乎都住在不堅固的棚子,或擠滿人的樓房裡。博伊因為性格孤

僻，所以堅持一個人住。他沉默寡言，多疑，沒有
什麼親人，他是獨自冒著生命危險，藏在貨車的底
座下，越過邊境，偷渡來美國的。

　　他之所以這樣歷盡千辛萬苦，不是因為被壞朋
友纏住、也不是欠了一大筆還不清的債，而是等待
著某件事……事實上，連他自己都不是很清楚自己
究竟在等什麼。

　　每當夜晚來臨，他要上街閒蕩時，為了避免引

起行人或警察的注意，他總會挑選一輛能夠輕易打開車門的汽車。

　　他鑽了進去，坐在方向盤後面。在修車行工作的時候，博伊學會了開鎖、開車，還自製了一串萬能鑰匙，他很輕易地便能發動汽車。

　　博伊開著偷來的車，離開城市兜風去。由於他是偷渡客，所以他特別熟悉警察局的位置、巡邏隊的路線、他們巡邏的時間，以及警察的脾氣。還好沒有一個警察注意到這個穿著過大的深橘色舊襯衫、有著深色眼睛和頭髮的墨西哥男孩。

　　博伊車開得很好。他在修車行工作的第一天，就希望老板能讓他洗卡車。他工作很認真，那怕把手放進污油裡，或者在擦洗零件時不小心弄傷了手指頭，他都沒有怨言。他的眼裡和心裡想的都一樣，只看得見方向盤、車燈，和司機的位置。

　　公路沿著大海蜿蜒了幾百公里，博伊一邊用一隻手從容地開著車，一邊看著柏油路上一閃而過的車子，水和天也隨之飛快地閃過，他漸漸體會到和

在摩天大樓上同樣自由、遼闊的感覺。

在沙漠中，公路通常都是筆直地朝著空曠的地方延伸著，車燈照著的始終是單調、神奇的景色，博伊覺得自己似乎已逃脫了人世間的約束。

天微亮時，他會回到城裡，十分謹慎地把車扔在離偷車地點很遠的地方後，再步行回到他的住處，躲在空氣不流通的小房間裡，倒在床上，不一會兒就睡著了。

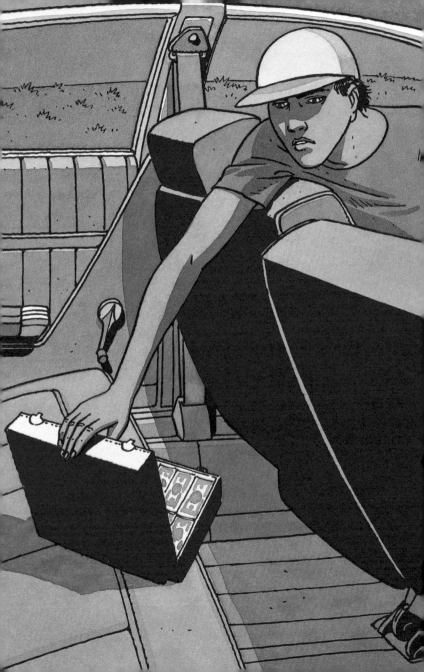

一筆飛來的財富

　　這一夜，博伊挑選了一輛有著像鯊魚一樣流線型的龐帝克深藍色跑車，穿越沙漠，行駛了三個多小時，才把車停下來。

　　當博伊把車窗玻璃放下，正在享受這一大片奢侈的寂靜樂趣時，卻由後照鏡中，看見車子的後座放著一個黑色的小手提箱。

　　他從來不會破壞偷來夜遊的汽車，也從來不偷車子裡的東西。但是這次不知怎麼回事，他竟然好奇地把手提箱打開，這似乎是一個不好的預兆。

　　他拿起手提箱看了看，外面被漂亮的鎖鎖著，這當然難不倒他，博伊兩三下就把手提箱打開了。結果，發現手提箱裡竟是一疊疊的鈔票，他花了很長的時間才把這箱鈔票數完，初步估計，至少有五十多萬美金。

　　博伊搖搖頭，想了一會兒，把手提箱關上了。接著，他開始檢查汽車內部。車子裡出奇的整潔，沒有任何小紙條，也沒有任何資料或裝飾品、小玩意兒之類的東西。車主想必很愛整潔，可是他卻把這筆巨大的財富丟在車上。

　　博伊東找西找，發現了兩件東西：一個五十多歲男人的照片、還有一本有地址的小冊子。他把照片放進襯衫的口袋裡，那本有地址的小冊子也跟著他回到城裡。

　　博伊回到城裡後，便把汽車丟了，他提著手提箱走進黑暗中。這座城市在深夜顯得更加荒涼，車輛很少，也沒有行人。博伊喜歡的那種霓紅閃爍的大廈，就隱沒在黑暗之中。

　　城市中比較熱鬧的地方，是一個環形的公共汽車站，即使在深夜，也有人在那裡吃喝玩樂。博伊把手提箱存在車站的寄物箱中，直到走出車站，他才鬆了一口氣，總算安心了！

　　博伊回到房間，躺在床上，腦子裡不停地盤旋著一個聲音：五十萬！

　　換了別人，會幻想發財的情況。但博伊可不是這種人，手提箱裡的東西並沒有使他暈頭轉向。他猜其中一定隱藏著危機。更何況，他還不能馬上享用這筆財富，否則他很快就會被懷疑，警察以及雇主都會認為那些與他無關的案件，全都是他一個人做的。然後他會被解雇，關入牢裡，最後甚至會被遣送回墨西哥。

　　幸好他有的是時間，手提箱放在安全的地方，沒有人想得到他會把箱子寄放在車站的寄物箱裡。至於那本筆記本，上面全是號碼，他一點也看不出所以然來。

　　隔天上班前，博伊買了一份報紙，果然，在報

紙的社會新聞版上寫著：

「五十萬美元不翼而飛！一名外交官離奇被謀殺」。

據報上的消息說，一名叫倫道夫・沃頓的人，他的屍體在一塊荒地上被附近居民發現，死者的後頸中了一槍，警方正在全力調查中。

報上還說，沃頓是畫家約翰・費拉爾的堂兄，在本地有親人及朋友。他們將為倫道夫・沃頓舉行盛大的公祭。

報上還刊登了一張照片：沃頓和他堂弟一家人的合照，背景是「雄鷹大廈」。

博伊嚇了一跳，他一直尋找的線索，結果竟然是這樣！沃頓就是他在車子裡發現的、那張照片上的人，想到這裡，他就緊張了起來，他怕的是：如果沃頓真的被謀殺了……。

博伊有萬能鑰匙，在凌晨四點左右他溜進雇用他的布倫特公司辦公室中，那兒沒有守衛，鎖也不難開。他瞄了一眼保險箱，看到布倫特鎖在裡面的

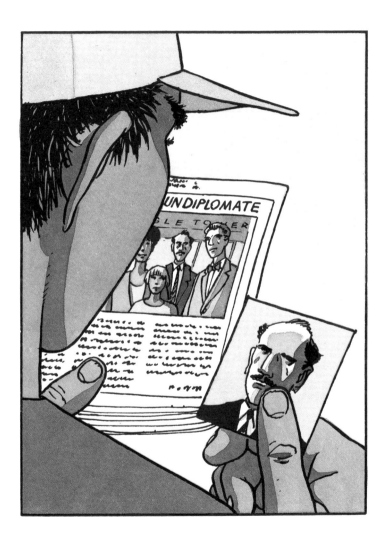

幾百美元，不過他絲毫不感興趣。

　　他聳聳肩膀，然後去查卡片，抽出了E字母，看見雄鷹大廈的地址，這棟大樓是布倫特公司服務的對象。他一邊翻卡片，一邊著急地搔腦袋，這棟大樓有四十層，怎麼找到死者的堂弟——費拉爾一家人呢？

　　博伊做了個鬼臉，心裡想著：如果有必要，他會在腰間纏一根繩子，懸在大廈的外面，再把眼睛貼在玻璃窗上，偷看這些和他迥然不同的人。

　　但是，這張卡片上記著，雄鷹大廈要等半年後才會重新出現在布倫特的客戶名單上，這樣一來，他就不能明目張膽的去查看。博伊想了想，這個星期天不必上班，他決定去雄鷹大廈查個究竟。

　　雄鷹大廈是一棟很漂亮的建築物，在大理石廣場的中心，有一座噴泉，四十層樓的玻璃窗明亮照人。

　　博伊穿著他的夾克，微笑著面對大廈，他的身影相形之下顯得十分渺小。

　　這時博伊仰望著這棟大廈，陽光照在大樓上，

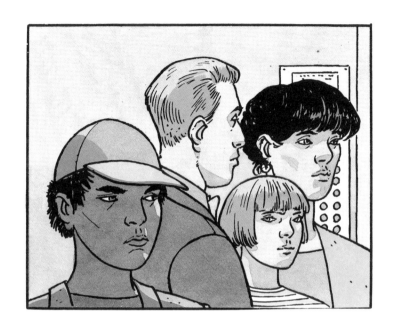

反射出燦爛奪目的光芒,他忘記了手提箱、金錢及探查等等事情,心裡想:這個地方真是美極了。

他手裡拿著一袋油炸花生、一瓶蘇打水,坐在廣場的椅子上,這樣一來,他就能夠看到從大門進出的人。

兩個鐘頭後,費拉爾一家人終於出現了。

他馬上站起來,悄悄地跟在他們後面,盡量裝作很自然、剛好和他們同時進電梯的樣子。

「要到幾樓？」問話的人有一張瘦削的臉，眼神銳利。

博伊很快地回答：

「四十樓，先生。」

費拉爾一家人有點驚奇地看著他。因為博伊英語雖然說得不錯，不過，他的西班牙口音還是聽得出來。再加上他身上那件不合身的衣服，和典型墨西哥人的臉孔……怎麼看，都不像是這棟大樓裡的

26

人，因此他覺得被看得很不自在。

可是，費拉爾一家人微笑著，並沒有繼續問下去，按了22和40。

費拉爾一家人在二十二樓下了電梯，門才剛剛關上，他就按了23。

電梯幾乎是立即停止。

博伊穿過走廊，衝到樓梯，及時來到二十二層，偷看費拉爾一家人進門，接著他踮著腳尖走過去，記下了房間的位置和門牌號碼，然後再乘原來的電梯下樓。剩下的事，就是弄清楚費拉爾家到底有沒有藏些什麼東西，這可不是一件容易的事。

下午，有人敲他的房門。

他住的樓房走廊和雄鷹大廈的走廊大不相同。在他這棟樓的走廊裡，蟑螂得意地爬來爬去，小孩子騎著兒童車一面叫嚷，一面相互追逐；此外，還有洗衣粉、油炸味和爛水果的混合氣味到處飄著。

一個一頭黑髮、棕色皮膚，笑容可掬的小女孩站在他面前，她的名字叫崔妮達，父親是碼頭的搬

運工，崔妮達說：

「這是你的。」

「我的？」

「你的信。」

自博伊來到這裡以來，從來沒有收到過任何郵件，而且在加州，他根本一個熟人都沒有；在墨西哥，他也沒有親人。

「妳弄錯了吧？」

「你自己看吧！」

厚厚的黃信封上，有從報紙剪下來拚成的字：

給在布倫特公司工作的男孩

「謝謝……」

崔妮達發出笑聲，跑去找她的伙伴了。

博伊關上房門，撕開信封，裡面放著一張紙，上面是一個剪貼的數目字：500100。

他困惑地翻來翻去，除了那張紙以外，信封裡什麼也沒有。他不安地躺在床上，感覺到似乎有危險迎面而來。

突然間，博伊想起了手提箱！他飛也似的衝到

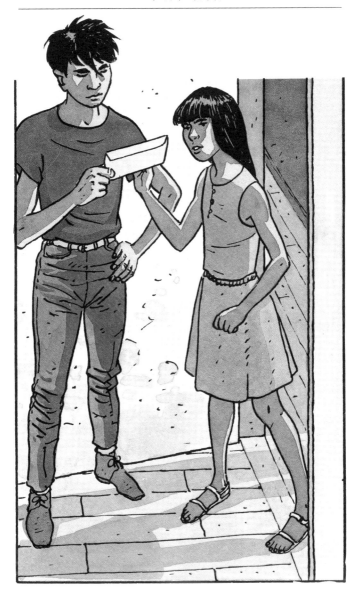

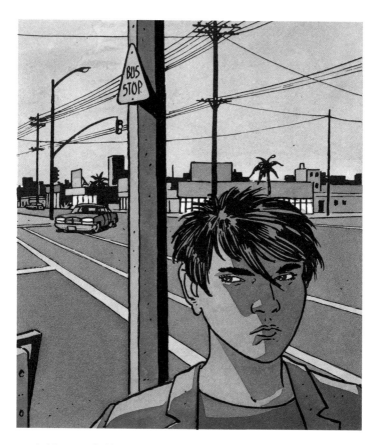

車站，從寄物櫃中取出手提箱，再數一次，箱子裡
的數目正好是……五十萬零一百元！

博伊六神無主地在街上晃蕩。

他們一定已經知道是他把錢拿走了。「他們」是手提箱的主人，至於信……爲什麼用這種辦法呢？只要抓住他，強迫他說出來就行了嘛。

對了！他們一定在想：如果他們捉住他，他一定不會說實話，也不會帶那些人去找箱子，這樣一來，手提箱的主人就無法取回箱子了。「他們」也就是爲了這個目的寄信給他。目的是爲了讓他恐慌，好引導他們去取箱子。

博伊注意到他身後有一輛紅色汽車，緩緩地跟在他後面行駛。

次日早晨，崔妮達用力敲他的房門。

「唔……妳今天起得很早呀？」博伊說。

「喏！又是你的信。」她蹦蹦跳跳地走了。

一樣的信封，一樣剪貼而成的信，一樣的數目字：500100。

博伊猶豫不決地在小房間裡來回踱步。他從小窗戶向外面看：紅色汽車依然在街上等候著。

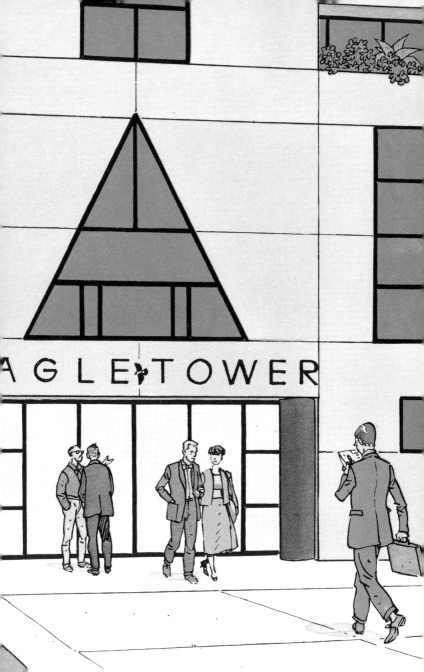

3

冒　　險

　　第二個星期天，博伊又在雄鷹大廈附近觀察。
從拾獲手提箱的第二天起，他每天都收到同樣的
信，最後，博伊決定去「訪問」費拉爾家。因為，
他只知道費拉爾是個畫家，是被謀殺的外交官沃頓
的堂弟，就從這裡查起吧！

　　費拉爾和他的家人跟上星期一樣，在同一時間
離開大廈。

　　博依這次必須冒著比上次更大的危險，因為紅
色汽車總是跟在他的屁股後面，因此他只能利用廣

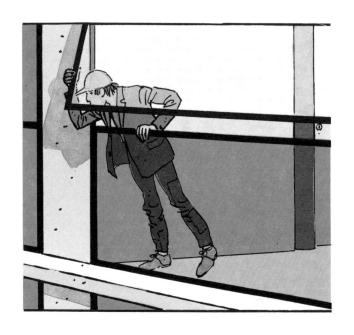

場的地形擺脫跟蹤。

　　博伊看了看費拉爾家的房門，門鎖是一種安全防盜鎖，他的萬能鑰匙是派不上用場的。

　　他不知所措地在樓梯間看著離費拉爾家最近的一扇公用氣窗；博伊打開氣窗，伸長脖子觀察，發現從外面很容易打開費拉爾家的氣窗……不過必須要敢冒這個險。

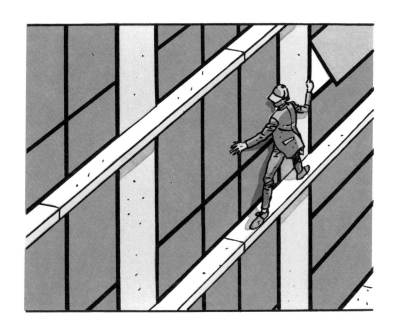

　　雖然爬窗戶有跌下去的危險，但是博伊對自己很有把握。

　　雄鷹大廈對面沒有其他建築物，因此不會有人注意他。可是，他不能逗留太久，否則萬一費拉爾一家人回來就全完了。

　　博伊下定決心要冒險，他深深地吸了一口氣，跨到窗台上。

　　利那間，街上的摩托車、天空的飛機，以及嘈雜的人聲立即包圍了他，風在他耳邊呼呼地吹著。他體會到，這種自由的感覺比他在工作時乘坐的升降平台更令人陶醉。

　　他小心地走過去，身體緊貼著玻璃窗，設法打開窗戶爬進去。

　　晚上偷汽車累積的經驗，使他可以輕而易舉地

打開窗戶，進入一間寬敞、鋪著紅白地磚的書房。

　　博伊躡手躡腳地穿過一個客廳，四個房間，還有費拉爾的畫室。這間畫室很大，至少佔了整個房子的一半。

　　博伊試著想要多收集一些資料，可是，他幾乎什麼都沒有發現，只看見一本練習簿上寫著女孩子的名字：菲奧娜。在另外一件家具上，放著一張他曾見過的照片：沃頓和費拉爾。

　　博伊在這間大畫室裡流連忘返，這房間裡到處都擺著巨大的畫，連地上也是，還有很多畫是沒有完成的。這些畫使他想起了「壁畫」，他在墨西哥和加州曾經見過一面面畫在牆上的、巨大的壁畫，他一直很喜歡。

　　現在，他更能體會畫中的意境，他也能夠畫同樣的畫嗎？誰知道呢！也許吧。每當工作時，當他從一層樓到另一層樓時，當他陶醉在燦爛奪目的陽光下時，他都會想，或許有那麼一天，他會找到自己想要追求的東西吧！

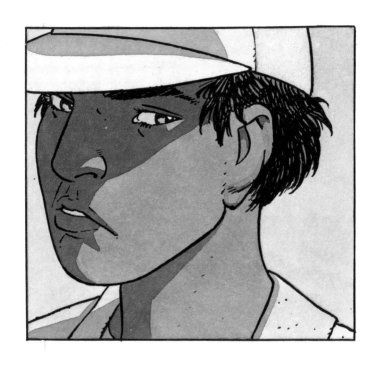

　　他漫不經心地翻閱一本擱在地上的雜誌，裡面寫著費拉爾接了彩繪大音樂廳的案子，音樂廳將在年底揭幕。

　　博伊依依不捨地離開畫室，結束了他的冒險，並沒有發現這位畫家和藍色龐帝克有什麼牽連。

　　他有一種奇怪的滿足感，似乎實現了自己的願望，因為他成功地穿過了這扇將他與其他世界隔絕

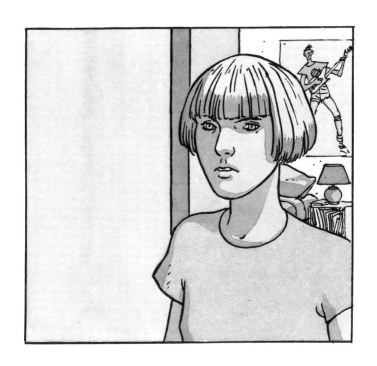

的玻璃窗。可是，卻什麼也沒有發現。

「你是誰？」

一個女孩的聲音自博伊身後響起。他沒有聽見開門的聲音，卻看見一個女孩很驚訝地站在那兒，博伊並沒有露出害怕的神情。

「她大概就是菲奧娜‧費拉爾了吧！」博伊心裡想。

「你怎麼進來的？」

博伊沒有回答。他有些遲疑地向後退了一步。

「啊……！上星期你曾經和我們家搭過同一部電梯，對不對？我認出你來了。」

「當然！妳不會常常看見像我樣的人出現在這棟大樓附近，我不該進去的，是嗎？」

「不是這樣的。你在調查我們嗎？」

「我沒有調查！」

「那你在找什麼東西呀？這兒沒有什麼東西好偷的。」

男孩說：「什麼也沒……什麼也沒有嗎？」

「啊……你喜歡那些畫嗎？可別說你是我爸爸的畫迷。你喜歡這些畫嗎？」

「是……是的。」

「他聽到這一點會很高興的，喜歡畫的先生。對了！你是怎麼進來的？飛進來的嗎？是不是從窗戶？再不然就是從門縫裡？」

她猜得八九不離十。只是她那種嘲諷的口氣有點讓他很生氣。

「我讓妳害怕嗎？」

「不會！」菲奧娜簡潔有力的回答。口氣裡充滿了自信。

「唔……」博伊有點被她的氣勢懾住。

「難道我會害怕……一個小孩？」菲奧娜的眼神裡透著頑皮的光彩。

「當然不會！」

博伊憤憤地說。

「好！那麼，把你口袋裡偷來的東西全倒出來，然後趕快走吧！等一下我父母就回來了，媽媽對小偷還是老觀念，她不會原諒你的。」

「哦！那麼我是不是還要像小狗那樣，搖搖尾巴，向妳道謝？」

「為什麼不可以呢？只是你個子太大，沒辦法學吉娃娃的動作。」

「喂！」博伊有點生氣了。

「怎麼？看樣子你討厭墨西哥狗？你是種族主義者？你有種族歧視嗎？」女孩談話的論調使他不知所措，於是他開始向門口退去。菲奧娜很快地走

41

過去，把一隻手伸到他的口袋裡，然後又抽出來，什麼也沒找到。

「小偷先生，你今天沒有收穫，連一塊美金也沒有偷到？你實在應該改行才對。要是你願意，我可以把你介紹給我父親：他正在物色一些人當他的模特兒。」

博伊聳聳肩膀，不表示意見，他走出她家，來到樓梯間。從二十二樓下來，不斷自言自語，他不明白為什麼那位小姑娘只說了一些風涼話，就把他趕跑了。

他無奈的笑一笑，從來沒有碰過像菲奧娜這樣的女孩。在他的家鄉，墨西哥女孩從小到大都被家庭監視著，因而養成她們膽怯、謙讓的態度。

總而言之，他確信菲奧娜一點也不知道那信封的事情，如果她發現他是個手中有五十萬美元的小偷，她就不會像剛剛那個樣子了。

博伊大步地向前走，這時他心裡沒有想著錢，也沒有想著手提箱，甚至沒有想菲奧娜，他心裡想著的是畫室裡那些未完成的畫……

　　他回憶起他清洗過的大廈，他想把那些大廈的
牆壁都畫上風景與圖案，與其每晚在公路上馳騁，
不如把這些灰濛濛的大廈外牆都變成巨大的圖畫，
像一條多彩多姿的河流，投入公路的波浪中。

　　博伊從來沒有讓人進去過他的房間，他喜歡孤
獨和自由，他喜歡在大廈頂上跳舞，深夜偷車在沙
漠裡行駛，其實是沒有任何意義的。現在他住的、

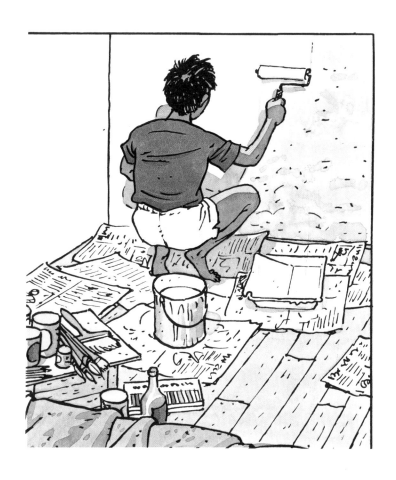

佈滿斑紋的、牆壁滲水的小屋，從來沒有讓他享受
過他眞正需要的寧靜，所以，回家只是爲了睡覺而
已。

　　但自從他拿了那個手提箱以後，情況就完全不同了。

　　為了謹慎起見，他不再去偷車，因為他現在比任何時候都不希望引起警察的注意，他也很有可能會在離城市很遠的地方被神祕的紅色汽車逮住。

　　此外，還有一個特別的原因。

　　那天他離開雄鷹大廈裡費拉爾的畫室之後，走進了五金店，出來時，手裡抱了一堆工具：刷子、油漆、滾筒、彩筆、炭筆、軟木鉛筆等等，花了他足足一個星期的工資。

　　他急忙回到家裡，拴上門閂。

　　現在，博伊夜裡不再出去。

　　實際上，他是足不出戶，也不見任何人，常常忘記吃飯。

　　不論崔妮達如何敲他的房門，或是別的孩子吹喇叭、敲鼓、大聲喊叫，甚至是在對街等到天亮的紅色汽車，博伊都無視於他們的存在。

　　他先把房間的四面牆、門和窗漆成白色，還在

天花板覆蓋了一層厚紙板；他還給自己準備了一張凳子。

　　然後，他畫了一些草圖、一些人物臉孔，和一些素描：

　　有綿延的山脈和小矮人、動物和植物、太陽、巨型的手，他隨便地畫。

　　博伊耐心地、執著地、瘋狂地繪製他在費拉爾家看見的畫面。

　　他對自己的記憶力感到驚奇，費拉爾畫的每一幅畫，都深刻地印在他的腦海中。男孩覺得長久以來，他等待的就是這個：

　　一片空白的牆，手裡拿著畫筆，把顏料塗在雪白的牆上。

　　剛開始的時候，博伊還笨手笨腳的，然後就越來越準確、精細地把他在費拉爾家看見的一切圖畫，都畫在自己的牆上。

　　起初，博伊覺得他的新嗜好很不錯，可以把家鄉骯髒的樓房、城市的冷漠，甚至手提箱帶來的危險都拋在腦後。

他一直視之為醜陋、平庸、監獄般狹小的房間終於消失了。牆壁和天花板變成了遼闊的空間、碩大的窗戶，以及一條沒有盡頭的神奇公路。

但是，他很快就瞭解到，他現在做的一切事情，都無法滿足心中那股衝動和渴望。一切都只是在模仿費拉爾而已，不夠美，也不夠有力。

博伊發現他已不自覺地給自己製造了一個無形的監獄，他的思想和手腳被費拉爾強大的意志綁住了，只能跟隨在費拉爾的後面，自己原有的創意、發明，或想法都沒有了。

最後，他決定把剛畫好的畫全部塗掉，一切重新開始。

這種奇怪的遊戲一夜又一夜地持續著，失敗了，再漆上一層白漆蓋掉，畫上其他的畫面；然後，又是一層新的白漆……。博伊的雙手、衣服、頭髮漸漸有一種散不去的強烈氣味，他對此卻毫不在意，完全沈浸在自我的世界中，全力尋求一種目前還沒有捕捉到的東西。

　　博伊在小房間裡轉圈圈，無法成眠，他的記憶不再和他合作，他的創意被局限在一個空間裡，不肯醒來。即使現在讓他在燦爛、奇特的大廈上無休止地畫出藍天、白雲，也不能使一心想要破繭而出、實現夢想的少年得到寬慰。

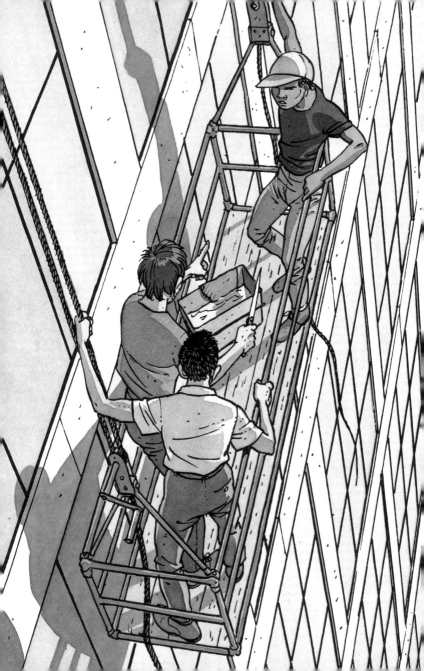

4

兇　　手

　　博伊的身體搖晃了一下，他抓住頭頂上吊著的繩子。

　　兩個殺手離他很近，竭力要把他扔下去。

　　他非常後悔，為什麼今天的警覺性那麼差？

　　今天早晨，當他像平常一樣等著公司的交通車來，美國籍的司機一邊惡聲惡氣地指著兩個同樣有著細長眼睛、短頭髮、窄肩膀，長相差不多的人，一邊對博伊叫道：

　　「喂！這是兩個新到的工人：蘇雷斯和莫雷里

51

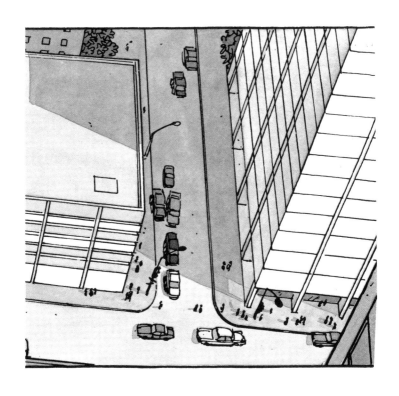

歐。你們兩個！這是我們最棒的高手：小伙子，杜恩德·博伊。他是個超級空中專家。」

　　當時的博伊怎麼也沒有想到這兩個新來的工人竟是兇手派來殺他的人。此時此刻，蘇雷斯和莫雷里歐正在用他們的小眼睛惡狠狠地盯著他。蘇雷斯想把他扔下樓去，他靈敏地避開了第一次攻擊。沒

想到這時，莫雷里歐竟然從口袋裡掏出了一把刀！

「放手！」

「什麼？」

「小子，我叫你放手！」

「不！」

「那就別怪我不客氣了！」

莫雷里歐伸出手，把刀刺向男孩的臉，博伊臉色蒼白地向後退，看著空曠的四周，他這麼喜愛的環境，沒想到竟會成為自己送命的地方。現在，誰能救他呢？殺手們只要說他是自己滑倒摔下樓的就可以了，如果他們不使用武器，沒有人會懷疑他們的說法。

莫雷里歐慢慢向他逼近，蘇雷斯則使勁地晃動升降平台。博伊覺得自己馬上就要墜下樓，他現在只能靠直覺行動，因為他的對手們在狹小的升降平台裡不如他來得行動自如。他也從口袋裡掏出刀子，面對這兩個人，他的神色有些緊張。

他彎腰割斷升降平台的繩子。殺手們還沒有明白是怎麼一回事時，架子就晃動起來，然後咯啦咯

啦地響，接著就散開了。那兩人的重量加速了下墜的速度，最後只聽到砰的一聲，這兩個人已被上帝召了回去。

博伊抓住一根纜繩，被撞擊的力量拋到水泥牆上，他的刀也掉了。這一次沒有窗台，只有纜繩。他只好靠兩隻手和兩隻腳爬上屋頂，屋頂上還有另外兩個工人，他們試圖把他拉上去。

這兩個人什麼都沒看到，只問：

「出什麼事了？那兩個人呢？」

博伊喘著氣，定了定神，屋頂上的人什麼也沒有看到……可是，萬一警察找到了他和莫雷里歐的刀，很快就會發現升降平台的繩子是被割斷的，那時他的麻煩就大了。

他們為什麼要殺他呢？博伊相信這兩個人、紅色汽車裡的人，和寄恐嚇信的人都是同一伙的。他們似乎相當有耐心，等待他把他們引到藏錢的地方。那麼，為什麼會有這樣突如其來的舉動呢？

「小傢伙，你還好吧？」工人問。

「沒……沒事。」

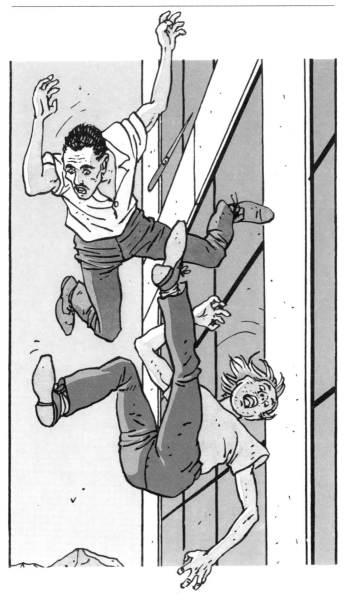

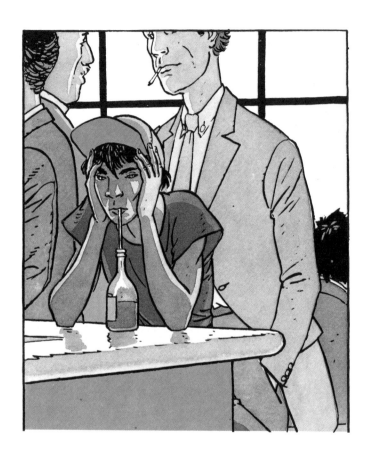

「我們一起去樓下通知警察。」
　博伊知道他不能見警察，但是他還是陪著他的
伙伴走進電梯。

　　樓下已經圍了很多人，警察也在那裡。

　　這時，博伊突然跑開了。聚攏而來看熱鬧的人成了博伊的護身牆，一轉眼，他就逃得無影無蹤。

　　博伊躲進一間酒吧，喝著可口可樂，感到孤立無援。他不可能回家鄉去，他從來不和他的同胞來往，他們也不會幫助他。

　　現在只剩下費拉爾了，雖然博伊在他家裡什麼也沒找到，可是他最近接下了一個音樂廳的壁畫工程。報刊上曾經報導過，畫家大概會在那兒待很久。博伊雖然沒有太大的信心，還是決定去碰碰運氣。據報紙上說，費拉爾上午在大學授課，下午就經常一個人在音樂廳裡工作，他總算找到一條可以走的路。

　　博伊進入施工的音樂廳，睜著驚奇的雙眼，兩隻眼睛忙個不停。

　　環形廳非常大，地上鋪著地毯，舞台和座位還沒有安裝好。屋頂上搭著費拉爾的畫架。

　　畫家只畫了一小部份的圓頂，博伊認出了有一些是雄鷹大廈裡，他曾經見到過的那些畫中的主題。

　　費拉爾的工具都堆放在地上：一瓶瓶的顏料、
刷子、彩筆。

　　博伊看這些未完成的作品看得著迷了，他慢慢

地邊走邊看，把所有的危險都置諸腦後：手提箱、恐嚇信、死亡、警察……

這時，他身後的門忽然喀啦一響。

「午安，年輕人，很高興見到你。」

男孩轉過身一看，三個大男人帶著嘲弄的神情看著他。

年齡最大的人有著灰色的頭髮，這個人的樣子看起來像豪華辦公室裡的工程師或會計師之類的人。其餘兩個人……不過是蘇雷斯和莫雷里歐這種打手之流的人物罷了。

「你就是出名的杜恩德・博伊？空中作業高手吧？」

「……紅色汽車，恐嚇信……你們？」

「不錯！」

「那麼，手提箱也是？」

「對！」

「那麼……那攻擊我的那兩個人呢？」

「是兩個……笨拙的傢伙。」

「為什麼他們要這麼做？」

「當然是因為手提箱。按理說，我的朋友應該把龐帝克和錢都收回去才對。誰知道竟落到你的手上。」

「那麼，那筆錢是做什麼用的？」

「那是……付一批毒品的錢。沃頓替我工作。在某方面，外交官的身份可以提供很多方便的地方。但是，他開始威脅我……」

「於是你就把他殺了。」

「很遺憾！也因為這個，你才能活到今天：那些信和跟蹤你的汽車只不過是個小小的警告。照理說，你應該害怕，會去取錢……如此一來，我就可以把你逮住了。」

「你們怎麼知道是我？」

「你把這個丟在車上了。」那個工程師搖了搖手上的東西。

那是一本布倫特公司的宣傳手冊，博伊咬咬嘴唇，真是粗心大意！

「我的手下打聽過了，偷車賊一定是個年輕人。這個推論有道理吧？」

「是的……那麼現在呢？」

「你已經沒那麼好運了，記得汽車裡的記事本嗎？」

博伊猶疑不決，沒有回答。

「沃頓倒是很機靈，為了要威脅我，偷了那本冊子，我事後才發現搞丟了……。冊子裡有我的顧客名單、往來明細、國外朋友的名字、整個組織的營運狀況……我們在他家裡、他身上，甚至銀行裡都沒有找到這本冊子……。所以，我們想一定是你把它拿走了……」

「我……我把它藏起來了，離這兒很遠。」

「不！我曾經打電話給莫雷里歐，他說看見你帶在身上研究那本冊子。你們兩個，搜他的身！」

一分鐘以後，那個陌生人手裡拿著冊子，冷笑著對男孩說：

「你浪費我很多時間，還讓我損失了兩個人和一大筆錢。現在你又看到了我的真面目。哼哼！你最好離開這個世界，我才能安心。」

「你要是殺死我，那麼你就得不到錢了……」

灰頭髮的人聳聳肩膀。

「管不了那麼多了，我的安全比較重要。你不過是棋盤上沒有料到的一個小卒子。我怎麼知道警察沒有發現你、沒有監視你藏錢的地方？我必須放棄錢才對，重要的是這個筆記本。如果當初你放聰明點，認真考慮我的恐嚇信，及時放棄那筆錢，就不會落到今天這個下場了，可惜⋯⋯」

「那麼，費拉爾呢？」

「誰？」

「那位畫家，沃頓的堂弟，他在這兒工作。」

「他與這件事無關。別囉嗦了，動手吧！」

那兩個人一聽到命令，就往費拉爾的繪畫器材衝去，把桶裡的東西倒光，再倒入一桶桶的汽油。

「這是易燃品，孩子⋯⋯這裡藏有一個定時點火的裝置。再過三小時，你的死期就到了，你好自為之吧，外面沒有人看見你，也沒有人能聽見你。唯一可能進來的費拉爾很晚才會來，我已經調查過他的習慣了。」

他向博伊嘲諷地笑了笑，轉身走了。男孩看見

門關了起來，聽見汽車發動的聲音……

　　博伊沒有手錶，無法估計時間。

　　他無奈地在音樂廳裡打轉，一點辦法也沒有。

　　雖然他試圖破門而出，但門很厚，怎麼推也推不動；窗戶也沒有一點兒縫隙。

　　音樂廳和外界的聲音是完全隔絕的，音樂演奏時，這將為觀眾提供一種完美的聽覺享受，建築師們也以這樣完美的設計而自豪。

　　但現在對博伊來說，這意味著隔絕，而且很快就會面臨死亡。

　　直至目前為止，他還想不出一個可以揭露兇手惡行的辦法。

　　他的目光停留在腳旁的一支彩筆上，博伊可以畫出那個灰頭髮的人，但是，他連他的名字都不知道。就算他用筆把整個故事都描寫出來，也無法幫助警方破案，因為熊熊大火會燒毀他的證詞。

　　然而，博伊還是彎下腰，拾起筆，若有所思地想著。

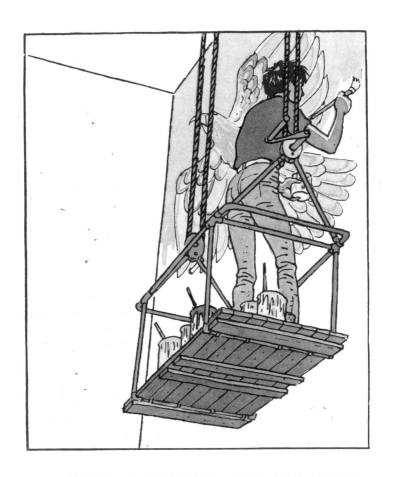

　　他真是一個奇特的男孩，在任何情況下都非常
鎮定。以前他在村裡省吃儉用，一點也不浪費，為
的是要能多活一天，以便克服飢餓和疲勞，因此他

從苦難中學會了忍耐與安靜。

　　現在，雖然他甘心死去，但是不能什麼事也不做，兩手空空的死去。

　　他不能對不起杜恩德·博伊這個的名字，他也不能對不起那個隱藏在他心中的精靈，和那把充滿渴望與熱情的「魔火」。

　　博伊不再多想，咬緊牙關，他發現一個比他們公司的升降平台還要輕一些的升降平台。於是他把顏料、畫筆放在裡面，用費拉爾原先準備好的吊車上升到圓頂下方，和費拉爾畫作的方向相對。

　　也不知道忙了多久，博伊幾乎忘記了還有那個爆炸裝置。

　　他只知道一旦爆炸了，他畫的畫也會和他一起消失。

　　他乞求心中神奇的「魔火」甦醒。他的手指突然變得很靈活，他在自己的房間裡，無論如何也表現不出來的畫面，此時從他的筆端源源湧出。

　　對博伊來說，這還不算太晚，他願意證明他有能力把他的夢想和希望塗抹在白色的圓頂上。這是

他在擦大廈的玻璃窗時，久久縈繞心頭，而且長期積壓的眞實情感。

　　此時此刻，他盡全力和時間比賽。漸漸地，他

的臉上露出了微笑……成功了。

　　圓屋頂上留下了他的願望，一個他一直期望有一天能夠完成的心願，他總算對得起那股在雄鷹大廈畫室裡被點燃的「魔火」了。

　　他幾乎沒有聽見爆炸聲響起，也沒有意識到熊熊的火舌已逐漸吞沒了大門，火苗遍佈在地面上。

　　地上散落的化學物品升起一股毒氣，他開始喘不過氣，感到一陣頭暈目眩，手中的筆掉了下去，暈倒在升降平台上。

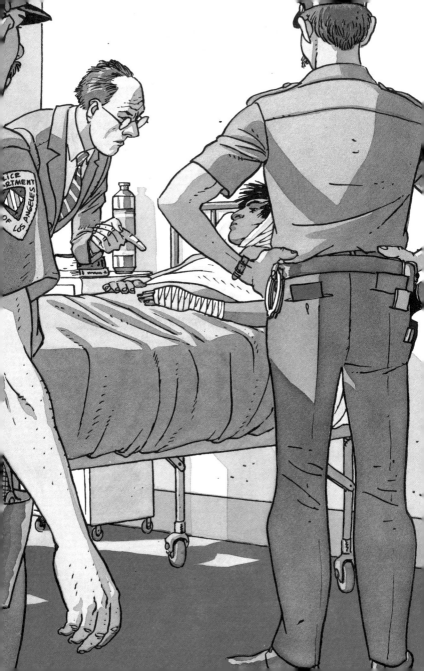

5

出　　發

　　博伊在醫院裡恢復了知覺……一睜開眼睛，就看到十多名警察圍繞著他。其中一名看似警長的人不斷地向他提出問題：

　　「是誰放的火？」

　　「手提箱在什麼地方？」

　　「誰把你關起來的？」

　　「是你引起的火災吧？」

　　「你認識費拉爾先生嗎？」

　　「倫道夫・沃頓是誰？他在哪？為什麼？……」

博伊感到一陣強烈的暈眩，又昏了過去。

「你們怎麼……怎麼發現我的？」這是他醒過來後的第一個問題。

費拉爾回答了他的問題。

「完全是巧合，大學裡正巧發生罷課。我想，與其回家，還不如到音樂廳來作畫。我遠遠的就看見火苗，於是趕緊通知消防隊和警察局。幸好，還來得及把你救出來。」

「是您救了我的命？」

「可以這樣說。」

　　警察們向博伊提出很多問題，調查持續了好幾個星期，博伊失去了洗玻璃的工作，為了生活，他什麼都做，警察也沒有為難他。

　　後來，有一個衣服很考究，很年輕的人來到他的住處：「早安！孩子。我是檢察官的助理錢伯斯，我需要你的證詞。」

　　男孩皺起眉頭：「我為什麼要為您作證呢？」

　　錢伯斯微微一笑。

　　「你知道你有多少被控告的罪名嗎？第一：偷車。第二：藏匿偷來的錢。第三：非法進入美國居留。這還沒提到蘇雷斯和莫雷里歐的死呢，當然這屬於正當防衛，不必負刑責。所以我有必要使你走上正途。」

　　「所以？」

　　「如果把你知道的都說出來，並出面作證，那麼檢察機構就會把過去的事一筆勾銷，害你的人能

73

不能抓到就全靠你了。」

　　看見這少年懷疑的態度，錢伯斯說：「人們有權這樣做。或許你會覺得奇怪，但是這裡常用這個方法，尤其是和黑手黨有關的犯罪事件。」

　　「我會獲得自由嗎？」

　　「我保證你會和空氣一樣自由，我們還會給你居留權。」

　　於是，博伊出庭作證，把一切都說出來：偷車子、藏手提箱的地方，他也描述了灰頭髮的陌生人，警察很容易就認出這個人是著名的黑手黨老大畢萊士。

　　之後的日子，博伊又開始到處做苦工。

　　有一天早晨，他在路邊等小卡車去工廠搬運鐵板，費拉爾開著車來了。

　　「早安。孩子，我給你找了份工作。」

　　他向博伊做了個手勢，示意他上車。

　　半小時以後，他們來到音樂廳，損壞的地方差不多都已經修復了。

　　「你看！」

　　由於火焰及時撲滅，壁畫……，費拉爾的、還有杜恩德‧博伊的作品都得以保留下來。

博伊默默無言。

「喂！」費拉爾拍了他的肩膀一下。

「什麼事？」

「圓屋頂的一半屬於你。」

「屬於我？」

「上午，我會在大學裡授課，你可以安安靜靜地在這裡工作。」

「您是說……」

「我見過你的畫，音樂廳的負責人也見過，你被雇用了。」

從這天起，博伊可以盡情發揮他的夢想，及他狂熱的天份。

在他筆下，出現了故鄉的紅土白牆、流亡途中塵土飛揚的公路、邊界的鐵絲網；城市裡閃爍、但卻無情的棋盤式燈火、碩大無比的棕櫚樹及明亮的月光、鋼筋和玻璃大廈。

還有幻想中的動物：瘦驢、巨鷹、龍、蛇和鯊魚，閃亮、迷人的汽車在這些動物中飛馳而過。

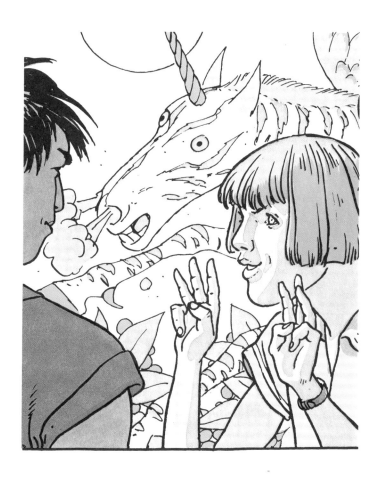

　　博伊不再偷車了。因為深夜駕車疾馳的誘惑，根本比不上繪畫使他陶醉，繪畫能使他平靜、安寧、理智。他從此不必再向法律挑戰，也不需要冒

著摔死的危險，一層樓一層樓地清洗玻璃。

「這些畫看起來，簡直就像是一連做了好幾個惡夢一樣！」菲奧娜在那兒，帶著嘲諷的神情看著博伊。她常常來看這個男孩，但大部份時間都不說話，這還是她第一次批評他的畫。

「妳不喜歡嗎？」

「啊！喜歡，喜歡，真了不起！這其中的雜亂和無聊、廢物和小玩意兒，我從來沒見過！」

「妳……妳不喜歡我的獨角獸？」

「喜歡，喜歡！牠頭上那獨特的角，簡直是牙籤的翻版嘛。」

「我的龍呢？」

「牠們需要去美容院。」

「我的蛇呢？」

「可以做通心粉。」

「啊！是這樣嗎？」

博伊笑著掀開一扇蓋住壁畫的窗簾，裡面露出一幅畫：一個坐在沙丘旁的美人魚，臉蛋長得像菲

奧娜。

「你……你……沒有得到我的許可,我不准你這麼做!」

小女孩第一次顯得有些慌張,博伊哈哈大笑:

「妳看,妳也進了我的動物園。」

「你沒有權利這麼做!」

「妳至少可以在那兒待三百年。」

菲奧娜沒有回答,半生氣半高興地離開了音樂廳,博伊則哈哈大笑起來。

　　博伊已經十六歲了，經過加州的法律許可，他
獲得了駕照，還用費拉爾付給他的工資買了一輛舊
車，把它重新油漆，變成在車蓋、車門、車頂上爬
滿了鬼怪和猛獸的車子。他一拿到駕照，就把工
具、食品和衣服塞進後車廂。

　　「你確定要走嗎？」菲奧娜和她的父母親在人
行道上，打量著這輛奇怪的車。

　　「是的，至少目前是這樣，我想去各處看看，
想飛快地行駛，享受自由的氣息。」

「一個人嗎？」

「當然。我的生活變化太大了，不適合有同伴同行。費拉爾先生，我有您給我的名片，我相信您的朋友會給我工作。」

「現在市面上已經有這麼多談論你作品的雜誌與文章，算起來你也已經小有名氣了。」

菲奧娜問：

「你會回來嗎？你一定非走不可嗎？」

「我一定要這麼做，不過總有一天，我要把雄鷹大廈的外牆從地下室一直裝飾到第四十層。它會成為加州最難以置信的牆上動物園。」

博伊坐在方向盤前，啟動車子，離開了城市，他也不知道要在什麼地方停下來，不過他準備把自己看到的景象，一一存留在心中。等到他有一片牆可以畫、有一座大廈可以攀登、有一座城市可以攻佔的那一天……

C04 社

從太空來的孩子

異時空旅行

蘇珊是科幻小說裡的主角，小說裡的她從事研究機器人的工作。但是，在2010年的一個早晨，小說作家卻會見了這位活生生的書中人物！她正和一個廚師機器人，及一株名叫羅比的植物生活在一起。

究竟發生了什麼事？書中的人物能夠掌握自己的命運嗎？

C05 ✿

爵士樂之王

黑白友誼

本世紀初，在新奧爾良，黑孩子萊昂和白孩子諾埃爾是親密的好朋友，他們都迷上那個擺在樂器行櫥窗裡的小號。要是他們得到這個寶貝，便能一起開始爵士樂手的生涯，並且攀登藝術的頂峯！

這兩個孩子的夢想是否會實現？他們之間的友誼經得起即將面臨的考驗嗎？

C06 ✿ 社

祕密

家中的陌生人

幸虧伊莎有一本日記，可以讓她傾訴十五歲少女的祕密，否則她真會悶死！

一天夜裡，伊莎聽見有聲音從一樓傳來，是誰呢？還有那個叫吉爾的，伊莎看見他在兩棵松樹之間的鋼絲上走著……。

一輛摩托車、一段友誼、一間小木屋、一把抽屜的鑰匙，隱藏著多少祕密呢？

C07

人質

倒楣的格雷克

格雷克不甘願地陪母親去為討厭的史帝文表弟買生日禮物。倒楣的是,母親的金融卡卡在自動提款機裡,他們只好走進銀行,卻經歷了一場可怕的搶案。冰冷的槍口對準格雷克的太陽穴,這可不是電視連續劇裡的鏡頭。可憐的格雷克!身不由己地成了故事裡的主角……

C08

破案的香水

父子情深

小皮的爸爸是計程車司機,在小皮眼中,爸爸是一個非常出色的人。小皮沒有媽媽,他經常坐在計程車裡陪著爸爸做生意。

有一天,一個女乘客下車之後,小皮和爸爸在後車座上發現了一個小孩!他是棄嬰?還是被綁架的小孩?一場懸疑的追逐戰就這樣展開。

C09

我不是吸血鬼

是不是吸血鬼?

1897 年,德古拉伯爵決心撰寫自己的回憶錄以洗刷冤屈。因為有人寫一本書,指控德古拉家族是十五世紀以來代代相傳的吸血鬼。

但是伯爵對大蒜過敏、他的愛人因脖子上被他咬了一下而受傷致死、一個雇員因為他而發了瘋,德古拉伯爵到底是不是吸血鬼?

C14 🐎

鑽石行動

一條鑽石項鍊

C15 🐎

暗殺目擊證人

一張相片

西里爾的作文不是班上最好的,可是說到攝影,他可是頂呱呱。他經常背著照相機,在社區裡面蹓躂,尋找機會拍攝一些不尋常的照片。

十二月二十二日這一天,他拍攝到的那個大鬍子剛犯了案。西里爾萬萬沒有想到,這張照片會讓他牽涉到一個曲折、危險的案件中。

C13 👤

烏鴉的詛咒

陰謀?還是詛咒?

馬克與祖父剛搬進法國鄉村的一幢破別墅裡,卻遭受到不尋常的侵擾:大羣烏鴉在屋外盤旋,彷彿要把他們從這裡趕走似的。

原來這幢偏僻的房子裡隱藏著極大的祕密!這個祕密和前任屋主的死有關,甚至牽涉到遠在圭亞那的火箭發射計畫。馬克和祖父會有生命危險嗎?

晚上,強尼在回家途中被一個和他年齡相仿的孩子用手槍威脅!這個叫文生的孩子是富家子,為了逃避被稱為「毒女人」的繼母而離家出走。

可貴的友誼在年輕的富家子和平民區的淘氣鬼之間產生了……文生是不是會受到兇惡的「毒女人」的報復?